U0146287

历代经典碑帖高清放大对照本

赵孟頫前后赤壁赋

陈行健 编写

长江出版传媒

湖北美术出版社

有奖问卷

图书在版编目（CIP）数据

赵孟頫前后赤壁赋 / 陈行健编写 .— 武汉：湖北美术出版社，2017.1（2022.5 重印）

（历代经典碑帖高清放大对照本）

ISBN 978-7-5394-8970-4

Ⅰ．①赵…　Ⅱ．①陈…　Ⅲ．①行书—法帖—中国—元代

Ⅳ．① J292.25

中国版本图书馆 CIP 数据核字（2016）第 306127 号

责任编辑：熊　晶

技术编辑：范　晶

策划编辑：墨点字帖

封面设计：墨点字帖

赵孟頫前后赤壁赋　　　　　　　© 陈行健　编写

出版发行：长江出版传媒　湖北美术出版社

地　　址：武汉市洪山区雄楚大道 268 号 B 座

邮　　编：430070

电　　话：（027）87391256　　　87679564

网　　址：http://www.hbapress.com.cn

E - mail：hbapress@vip.sina.com

印　　刷：湖北金港彩印有限公司

开　　本：880mm×1230mm　　1/16

印　　张：2.25

版　　次：2017 年 1 月第 1 版　　2022 年 5 月第 7 次印刷

定　　价：18.00 元

本书所有例字由"墨点字帖"作技术处理，未经许可，不得以任何方式抄袭、复制或节选。如有侵权，将依法追究法律责任。

出版说明

每一门艺术都有它的学习方法，临摹法帖被公认为学习书法的不二法门。但何为经典，如何临摹，仍然是学书者不易解决的两个问题。本套丛书将引导读者认识经典，揭示法书临习方法，为学书者铺就顺畅的书法艺术之路。具体而言，主要体现为以下特色：

一、选帖严谨，版本从优

本套丛书遴选了历代碑帖的各种书体，上起先秦篆书《石鼓文》，下至明清王铎行草书等，这些法帖经受了历史的考验，是公认的经典之作，足以从中取法。但这些法帖在历史的流传中，常常出现多种版本，各版本之间或多或少会存在差异。对于初学者而言，版本的鉴别与选择并非易事。本套丛书对碑帖的各种版本作了充分细致的比较，从中选择了保存完好、字迹清晰的版本，最大程度地还原出碑帖的形神风韵。

二、原帖精印，例字放大

尽管我们认为学习经典重在临习原碑原帖，但相当多的经典法帖，或因捶拓磨损变形，或因原字过小难辨，给初期临习带来困难。为此，本套丛书在精印原帖的同时，选取原帖最具代表性的例字或将原帖全文予以放大还原成墨迹，或者用名家临本，与原帖进行对照，以方便读者对字体细节进行深入研究与临习。

三、释文完整，指导精准

各册对原帖用简化汉字进行标识，方便读者识读法帖的内容，了解其背景，这对深研书法本身有很大帮助。同时，笔法是书法的核心技术。赵孟頫曾说："书法以用笔为上，而结字亦须用工，盖结字因时相传，用笔千古不易。"因此，特对诸帖用笔之法作精要分析，揭示其规律，以期帮助读者掌握要点。

俗话说"曲不离口，拳不离手"，临习书法亦同此理。不在多讲多说，重在多写多练。本套丛书从以上各方面为读者提供了帮助，相信有心者定能借此举一反三，登堂入室，增长书艺。

赤壁赋

壬戌之秋七月既望苏子与客泛舟遊于赤壁之下清风徐来水波不兴举酒属客诵明月之诗歌窈窕之章少焉月出于东山之上徘徊於斗牛之間白露横江

壬戌之秋。七月既望。苏子与客泛舟游于赤壁之下。清风徐来。水波不兴。举酒属客。诵明月之诗。歌窈窕之章。少焉。月出于东山之上。徘徊于斗牛之间。白露横江。

1

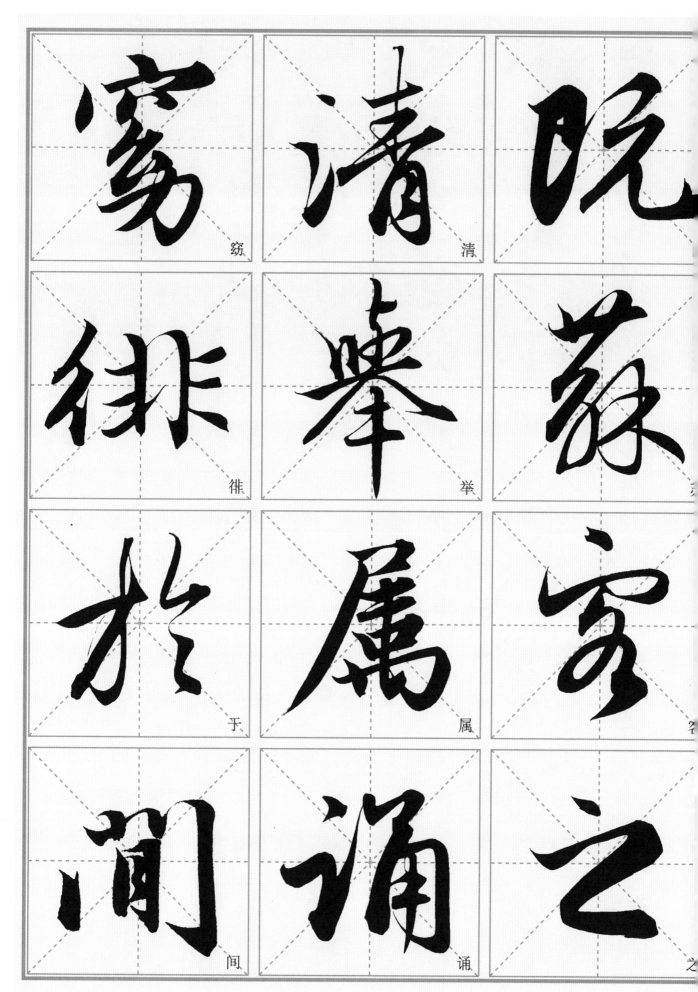

窈　清　晚

徘　举　苏

于　属　容

间　诵　之

水光接天。纵一苇之所如。凌万顷之茫然。浩浩乎如冯虚御风。而不知其所止。飘飘乎如遗世独立。羽化而登仙。于是饮酒乐甚。扣舷而歌之。歌曰。桂棹兮兰桨。击空明兮溯流光。渺渺兮余怀。望

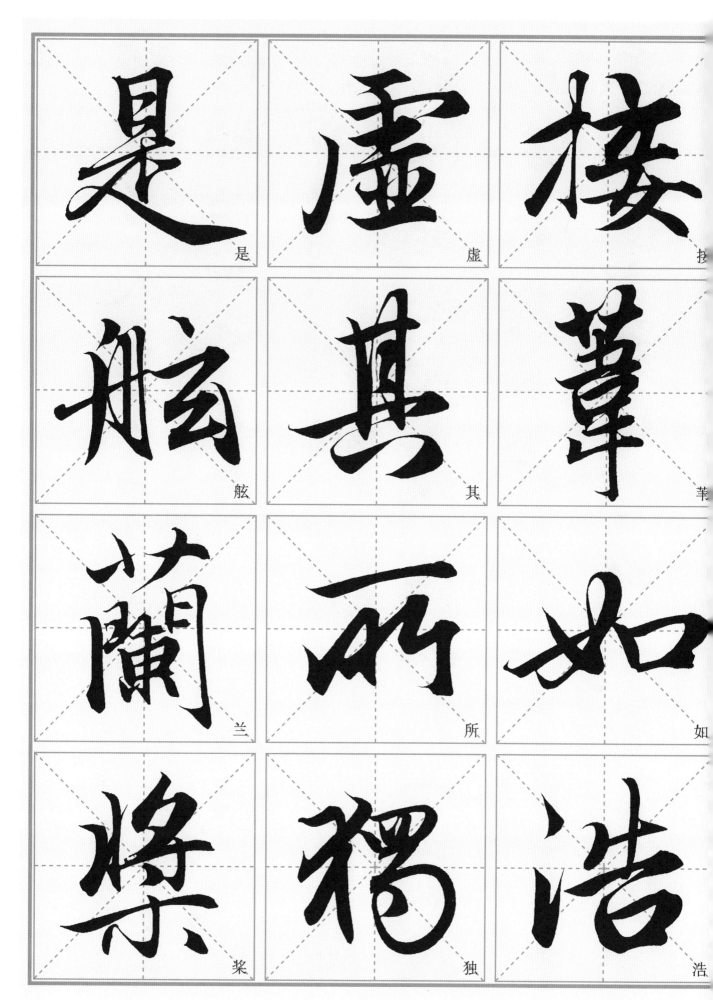

是　虛　楼

舷　其　荤

兰　所　如

桨　独　浩

4

美人兮天一方。客有吹洞箫者。倚歌而和之。其声呜呜然。如怨如慕。如泣如诉。余音袅袅。不绝如缕。舞幽壑之潜蛟。泣孤舟之嫠妇。苏子愀然。正襟危坐而问客曰。何为其然也。客曰。月明星稀。乌鹊南

美人兮天一方客有吹洞箫者倚歌而和之其声呜呜然如怨如慕如泣如诉余音袅袅不绝如缕舞幽壑之潜蛟泣孤舟之嫠妇苏子愀然正襟危坐而问客曰何为其然也客曰月明星稀乌鹊南

5

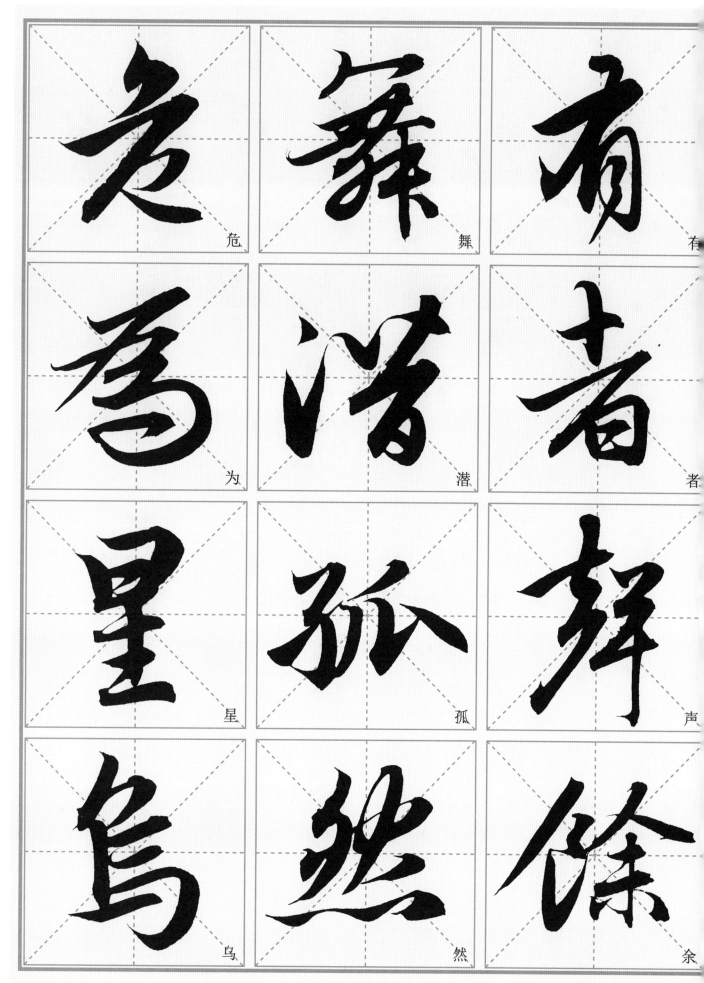

危

舞

有

为

潜

者

星

孤

声

乌

然

余

飞。此非曹孟德之诗乎。东望夏口。西望武昌。山川相缪。郁乎苍苍。此非孟德之困于周郎者乎。方其破荆州。下江陵。顺流而东也。舳舻千里。旌旗蔽空。酾酒临江。横槊赋诗。固一世之雄也。而今安

飛戈非曹孟德之诗乎東望夏口
西望武昌山川相缪鬱乎苍苍此
非孟德之困扵周郎者乎方其破
荊州下江陵順流而東也舳舻
千里旌旗蔽空酾酒臨江橫
碧賦诗固一世之雄也而今安

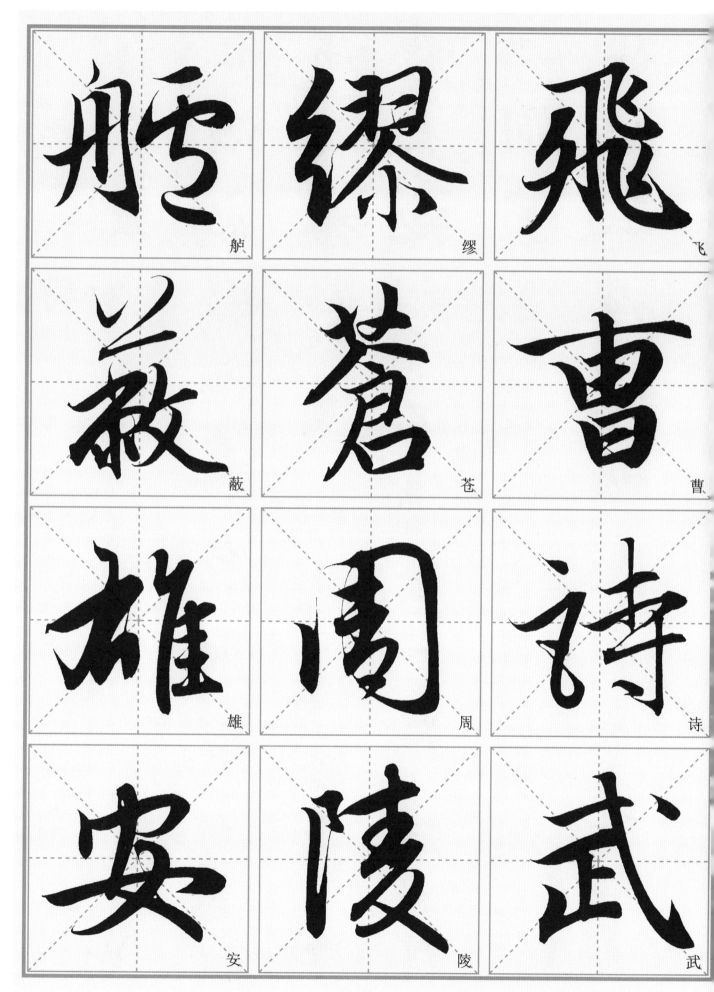

舻

缪

飞

蔽

苍

曹

雄

周

诗

安

陵

武

8

在哉。况吾与子渔樵于江渚之上。侣鱼虾而友麋鹿。驾一叶之扁舟。举匏尊以相属。寄蜉蝣于天地。渺沧海之一粟。哀吾生之须臾。羡长江之无穷。挟飞仙以敖游。抱明月而长终。知不

在哉况吾与子漁樵於江渚之
上侣魚蝦而友麋鹿駕一葉之
扁舟奉匏尊以相属寄蜉蝣
於天地渺沧海之一粟哀吾生
之須史羡長江之無窮挟
仙以敖遊抱明月而長終知不

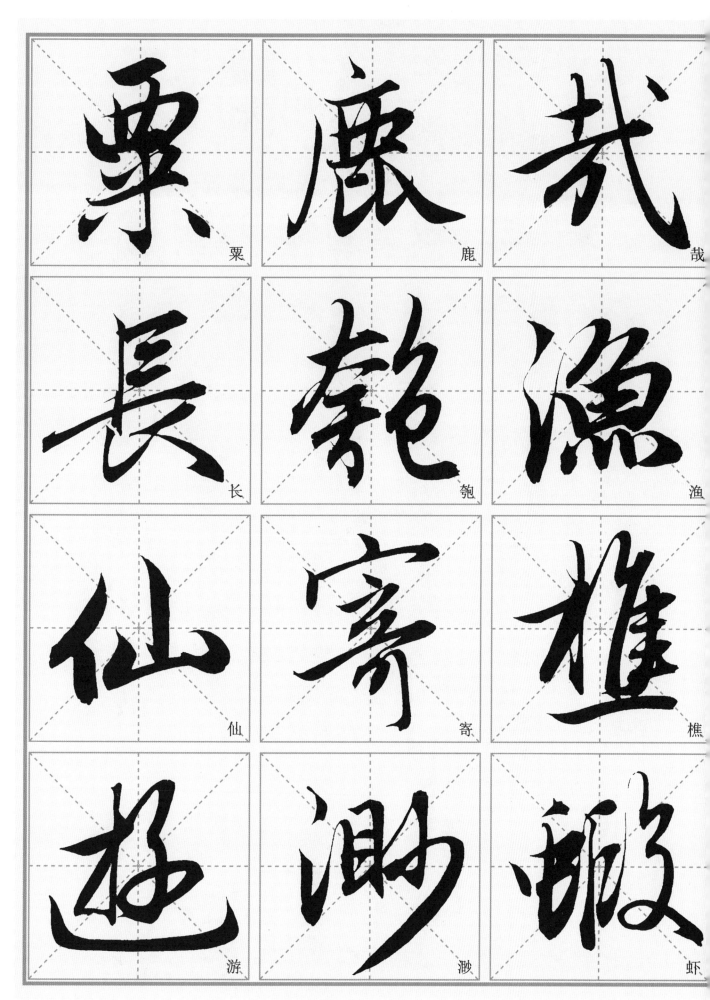

粟　鹿　哉

长　匏　渔

仙　寄　樵

游　渺　虾

可乎骤得。托遗响于悲风。苏子曰。客亦知夫水与月乎。逝者如斯。而未尝往也。盈虚者如代。而卒莫消长也。盖将自其变者而观之。则天地曾不能以一瞬。自其不变者而观之。则物与我

可乎骤得遗響託於悲風蘇
子曰客亦知夫水與月乎逝者
如斯而未嘗往也盈虚者如代
而卒莫消長也蓋將自其變者
而觀之則天地曾不能以一瞬
自其不變者而觀之則物與我

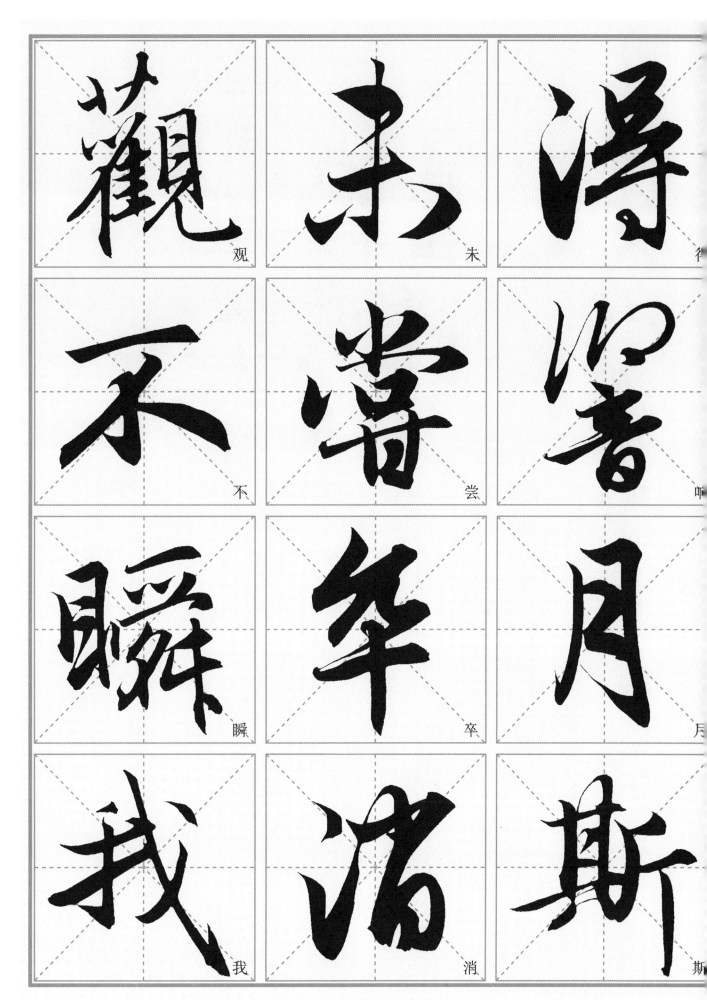

皆无尽也。而又何羡乎。且夫天地之间。物各有主。苟非吾之所有。虽一豪而莫取。唯江上之清风。与山间之明月。耳得之而为声。目遇之而成色。取之无禁。用之不竭。是造物者之无

清无尽也而又何羡乎且夫天地之间物各有主苟非吾之所有虽一豪而莫取唯江上之清风与山间之明月耳得之而为声目遇之而成色取之无禁用之不竭是造物者之无尽

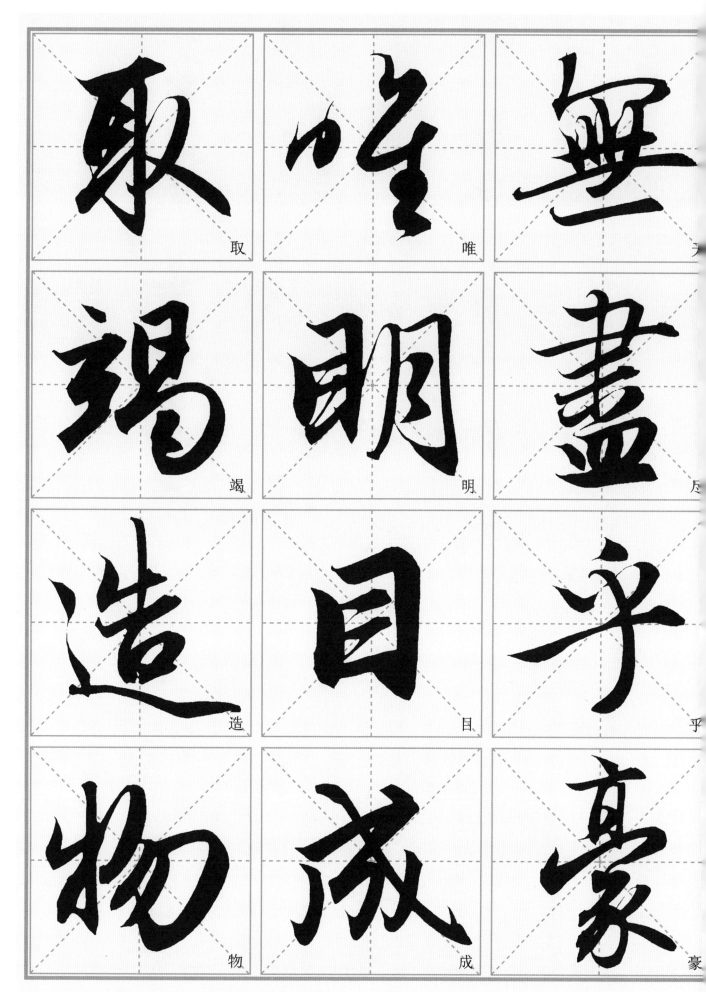

取

唯

無

竭

明

盡

造

目

乎

物

成

豪

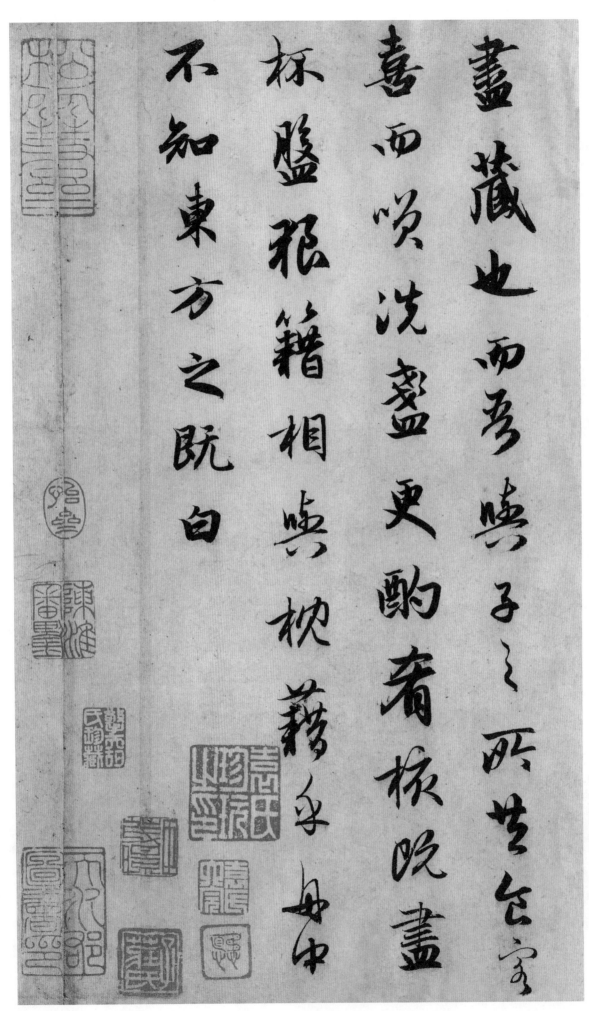

尽藏也。而吾与子之所共食。客喜而笑。洗盏更酌。肴核既尽。杯盘狼籍。相与枕藉乎舟中。不知东方之既白。

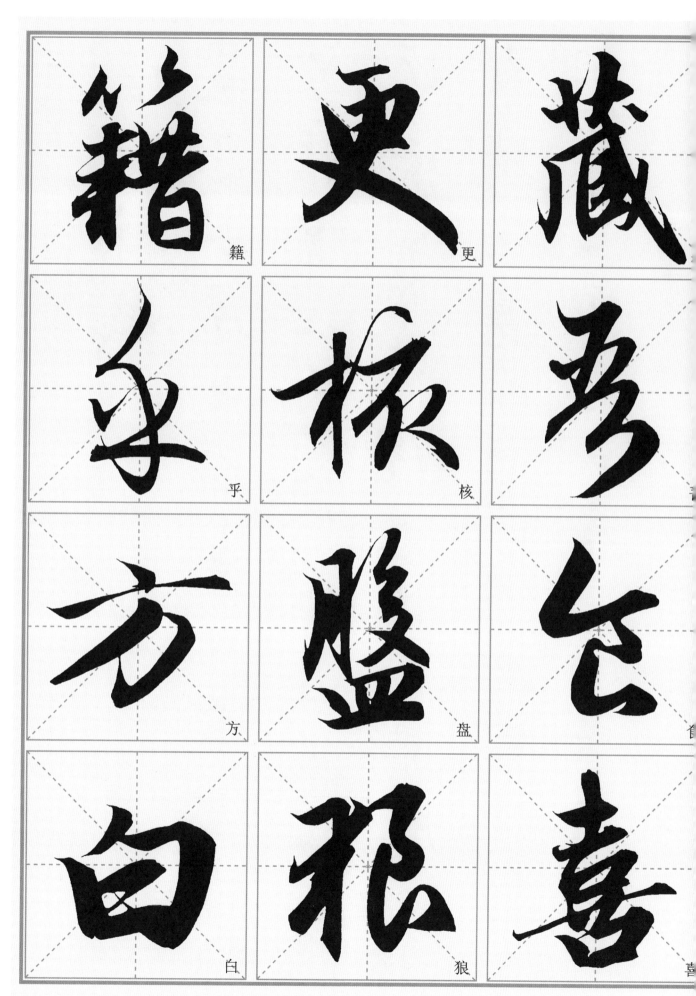

籍　更　藏

乎　核　書

方　盘　饮

白　狼　喜

后赤壁赋

是岁十月之望。步自雪堂。将归于临皋。二客从余。过黄泥之坂。霜露既降。木叶尽脱。人影在地。仰见明月。顾而乐之。行歌相答。已而叹曰。有客无酒。有

是歲十月之望步自雪堂將歸于臨皋二客從余過黃泥之坂霜露既降木葉盡脫人影在地仰見明月而樂之行歌相答已而歎曰有客無酒有

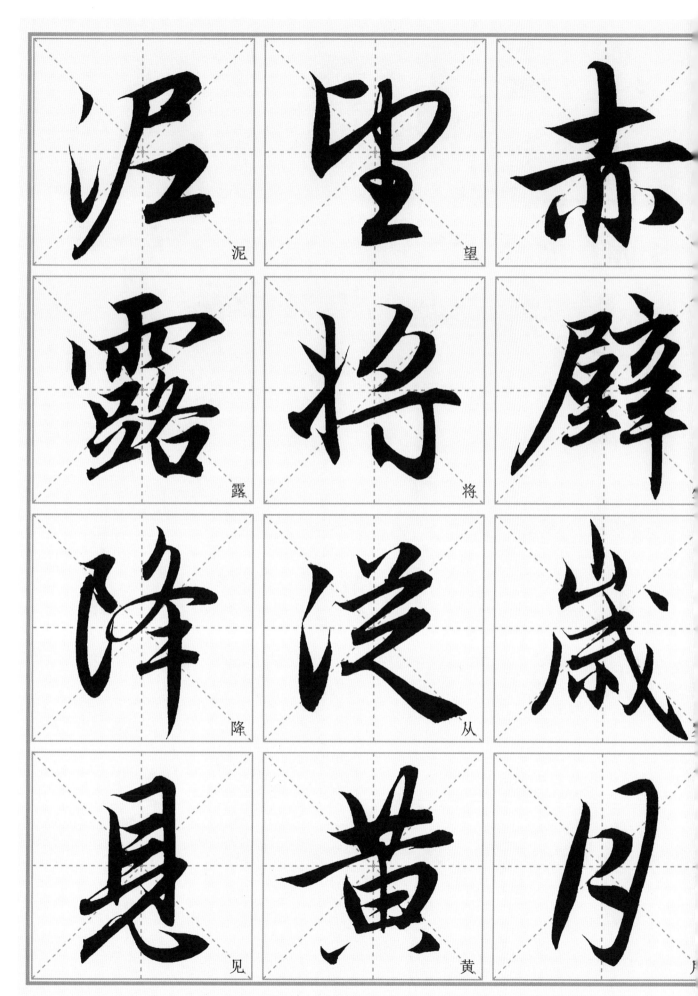

泥　望　赤

露　將　辟

降　从　歲

見　黃　月

酒无肴。月白风清。如此良夜何。客曰。今者薄暮。举网得鱼。巨口细鳞。状似松江之鲈。顾安所得酒乎。归而谋诸妇。妇曰。我有斗酒。藏之久矣。以待子不时之须。于是携酒与鱼。复游于赤壁之下。

酒無肴月白風清如此良夜何客曰今者薄暮舉綱得魚巨口細鱗狀似松江之鱸顧安所得酒乎歸而謀諸婦婦曰我有斗酒藏之久矣以待子不時之須於是攜酒與魚復遊於赤壁之下

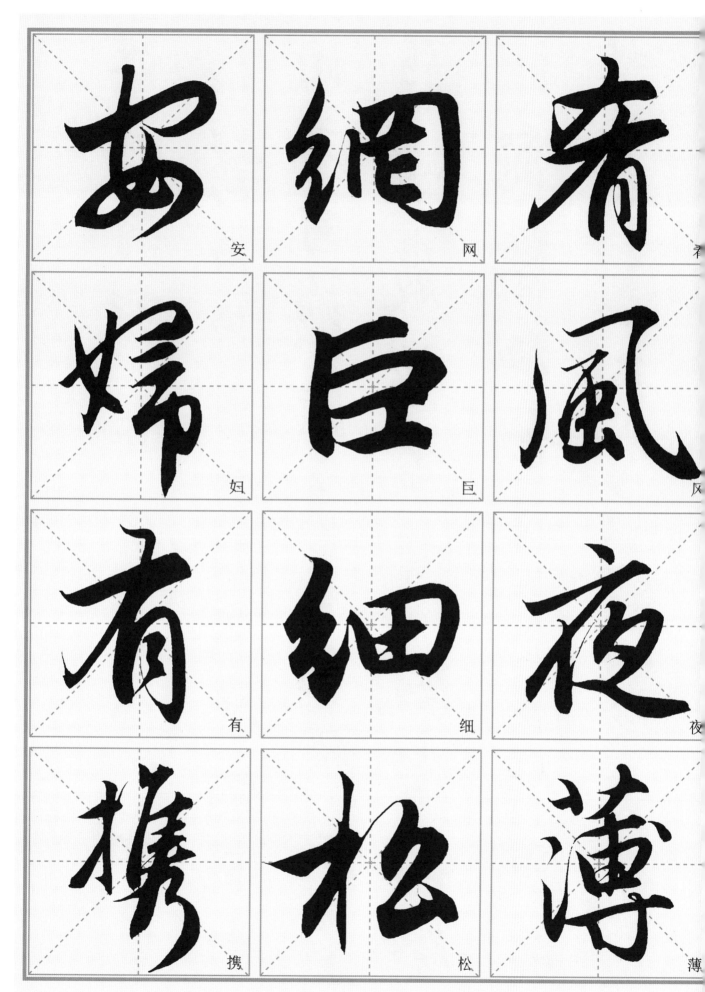

安

网

肴

妇

巨

风

有

细

夜

携

松

薄

江流有声断岸千尺山高月小水落石出曾日月之几何而山川不可复识矣余乃摄衣而上履巉岩披蒙茸踞虎豹登虬龙攀栖鹘之危巢俯冯夷之幽宫盖二客不能从焉划然

江流有声。断岸千尺。山高月小。水落石出。曾日月之几何。而山川不可复识矣。余乃摄衣而上。履巉岩。披蒙茸。踞虎豹。登虬龙。攀栖

鹘之危巢。俯冯夷之幽宫。盖二客不能从焉。划然

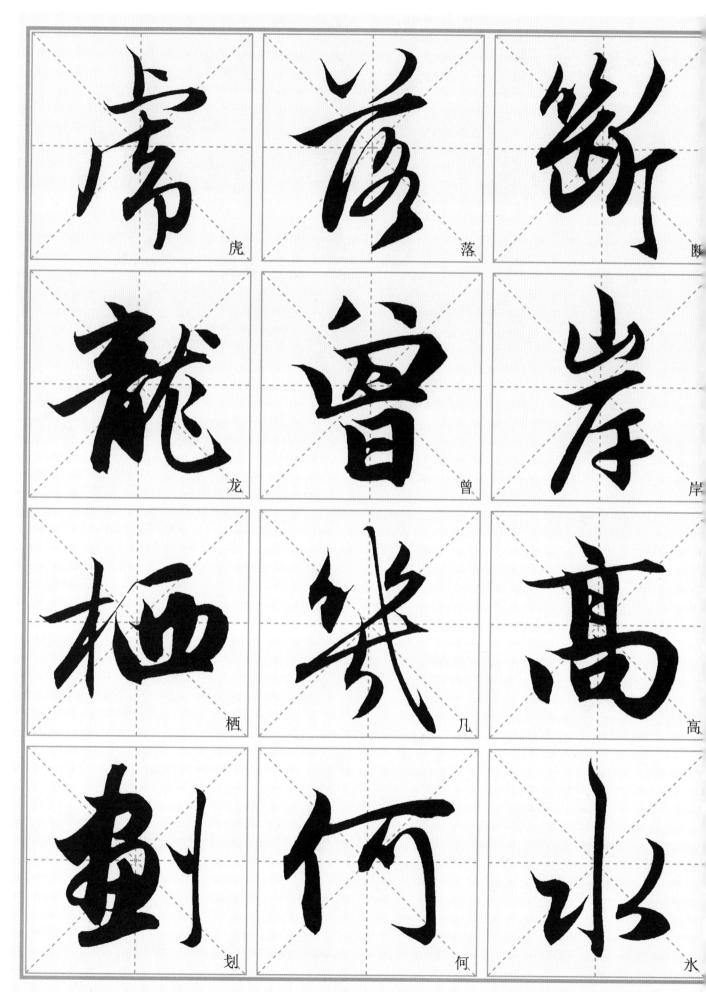

虎　落　断

龙　曾　岸

栖　几　高

划　何　水

长啸。草木震动。山鸣谷应。风起水涌。余亦悄然而悲。肃然而恐。懔乎其不可留也。返而登舟。放乎中流。听其所止而休焉。时夜将半。四顾寂寥。适有孤鹤。横江东来。翅如车轮。玄裳缟

长啸草木震动山鸣谷应风起水涌余亦悄然而悲肃然而恐懔乎其不可留也返而登舟放乎中流听其所止而休焉夜将半四顾寂寥适有孤鹤横江东来翅如车轮玄裳缟

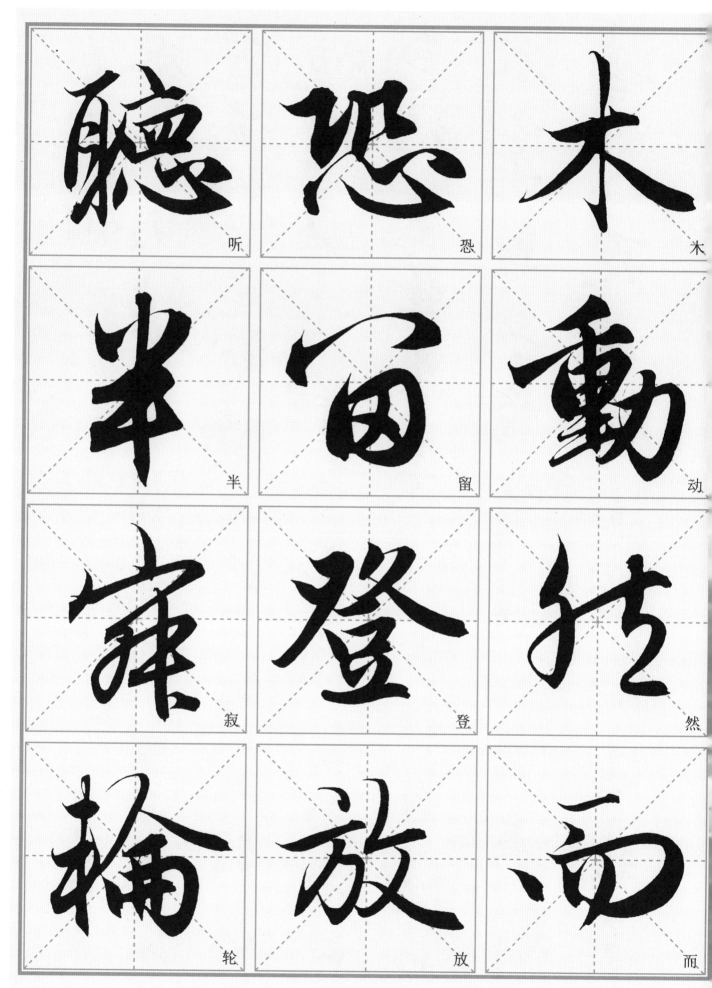

聽　听

恐　恐

木　木

半　半

留　留

動　动

寂　寂

登　登

然　然

輪　轮

放　放

而　而

衣戛然長鳴掠余舟而西也須
臾余亦就睡夢二道士羽衣
蹁跹過臨皋之下揖余而言曰
赤壁之遊樂乎問其姓名俯而
不答嗚乎噫嘻我知之矣疇
昔之夜飛鳴而過我者非子

衣。戛然长鸣。掠余舟而西也。须臾客去。余亦就睡。梦二道士。羽衣蹁跹。过临皋之下。揖余而言曰。赤壁之游乐乎。问其姓名。俯而不答。呜乎噫嘻。我知之矣。畴昔之夜。飞鸣而过我者。非子

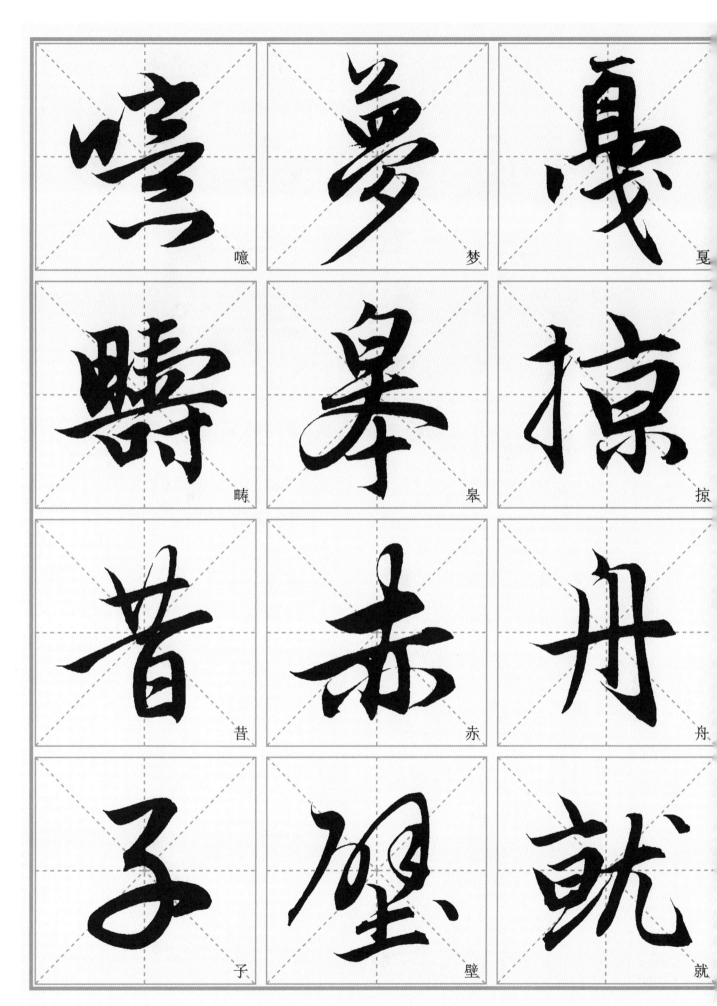

噫

梦

戛

畴

皋

掠

昔

赤

舟

子

壁

就

山邪道士顾笑余亦惊寤开

户视之不见其处

大德辛丑正月八日明远弟以此

雪求书二赋焉书于松雪斋

俾作东坡像于卷首子昂

也耶。道士顾笑。余亦惊寤。开户视之。不见其处。大德辛丑正月八日。明远弟以此纸求书二赋。为书于松雪斋。并作东坡像于卷首。子昂。

27

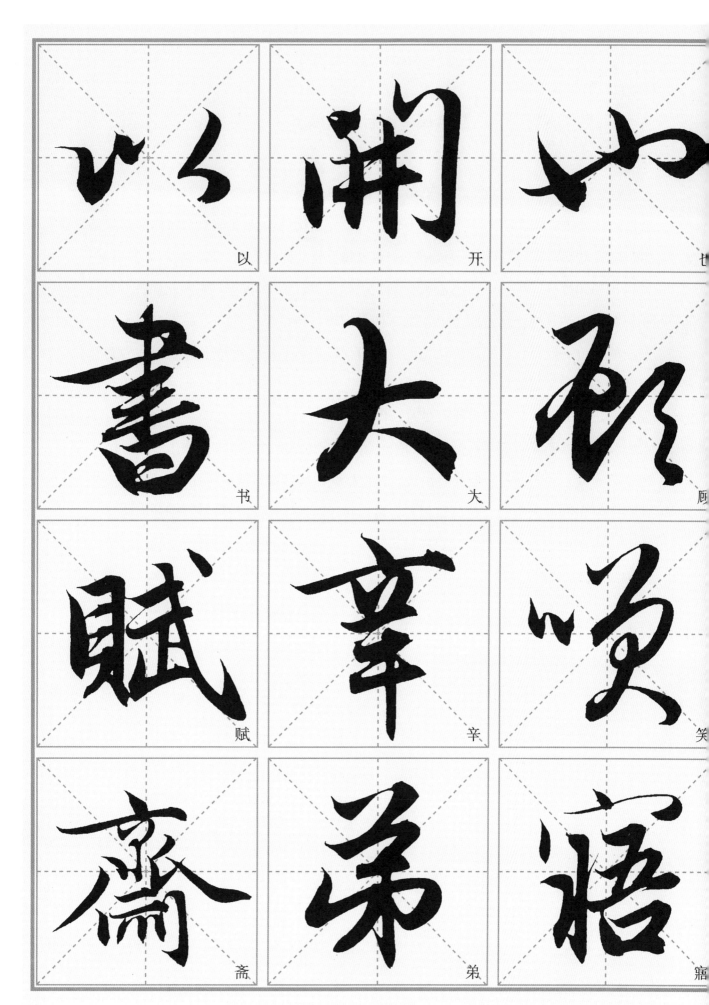

以　开　七

书　大　厢

赋　辛　笑

斋　弟　寤

赵孟頫《前后赤壁赋》

赵孟頫（1254—1322），字子昂，号松雪道人，又号水精宫道人，吴兴（今浙江湖州）人。宋太祖之子赵德芳十世孙，入元后历任集贤直学士、翰林学士承旨，荣禄大夫等。卒后被追封为魏国公，谥文敏，故又称赵文敏。其书法六体皆擅，尤以楷书和行书著称于世。赵孟頫行书学"二王"，无论用笔、结字、章法，都能似其形，达其神。赵孟頫习书甚勤，创作颇丰，传世墨迹亦多。后人对赵孟頫书法的评价褒贬不一，有评价认为他是自唐代以后集书法之大成者；贬者认为其书法过于平正，欠缺险绝。其实赵氏书法，上追晋唐，下视明清，从书法史的角度来看，承前启后，影响深远，实为一代大家。

《前后赤壁赋》又称《赤壁二赋帖》，纸本册页，纵 27.2 厘米，横 11.1 厘米，此帖是应人之约而书的一件行书作品，是赵孟頫 48 岁所书，现藏台北故宫博物院。前后二赋虽为同时所书，但风格稍异。前赋用笔提按起伏较大，笔道刚劲而略显生涩；后赋用笔温润洒脱，气定神和，笔道沉实而稍感圆熟，读者朋友临习时可细细品味。

赵孟頫《前后赤壁赋》基本笔法

一、横画

1. 长横。如"下""兮"等字的横画，露锋起笔，换向后向右行笔，中部稍轻，收笔时往右下稍按，随即向左回锋收笔。

2. 短横。如"而""于"等字的短横，露锋起笔，换向后向右以中锋行笔，收笔时向左稍回锋或顺势牵丝引向下一笔。

 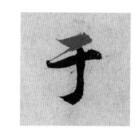

二、竖画

1. 悬针竖。如"斗""稀"等字的悬针竖，藏锋逆入，换向后向下行笔，收笔时渐提笔锋向下出锋收笔。

2. 垂露竖。如"兰""怀"等字的垂露竖，藏锋或露锋稍按起笔，换向后向下行笔，收笔时先向左稍移，随即向右下行笔，再向上回锋收笔。

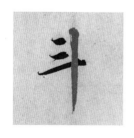 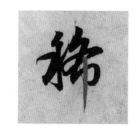 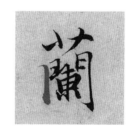

三、撇画

1. 长撇。如"壁""少"等字的长撇，露锋或承接上一笔的笔势起笔，换向后向左下取斜势以侧锋行笔，逐渐轻提笔锋，以出锋收笔。

2. 短撇。①短平撇。如"千""乎"等字的撇画，露锋起笔，换向后向左下

行笔，笔力稍重，随即逐渐提锋，以出锋收笔；②短斜撇。如"御""代"等字的撇画，前者写法与平撇相似只是倾斜角度不同，后者露锋起笔，顺势向左下行笔，渐行渐重，至末端轻提笔锋向右上回锋收笔。

3. 兰叶撇。如"月""舟"等字的撇画，露锋起笔，换向后向左下用侧锋作弧线状行笔，收笔时逐渐轻提笔锋，以出锋收笔。

4. 回锋撇。如"者""危"等字的撇画，藏锋起笔，换向后向左下取斜势以侧锋行笔，收笔时向右上回锋收笔。

5. 带钩撇。如"天""属"等字的撇画，写法与回锋撇类似，只是收笔时回锋向右上出钩收笔。

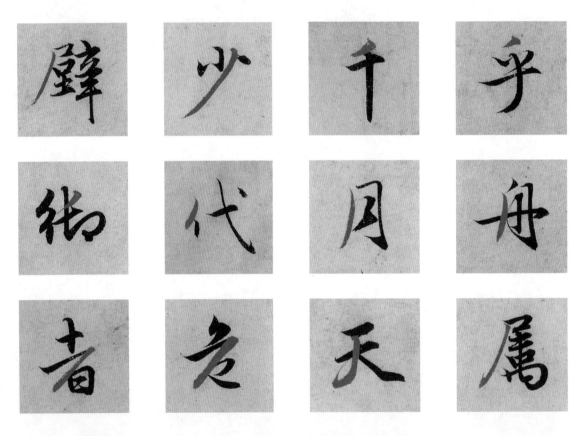

四、捺画

1. 斜捺。①出锋收笔。如"东""又"等字的捺画，藏锋或露锋起笔，换向后向右下取斜势行笔，行笔时注意波折感，收笔时向右取平势出锋收笔；②回锋收笔。如"慕""木"等字的捺画，与上一写法类似，只是收笔时以回锋收笔。

2. 平捺。如"之""是"等字的捺画，写法与斜捺相同，只是角度稍平。

3. 反捺。如"苍""终"等字的反捺，露锋起笔，由左上向右下取斜势行笔，渐行渐重，收笔时先向右下稍按，随即向左以回锋收笔。

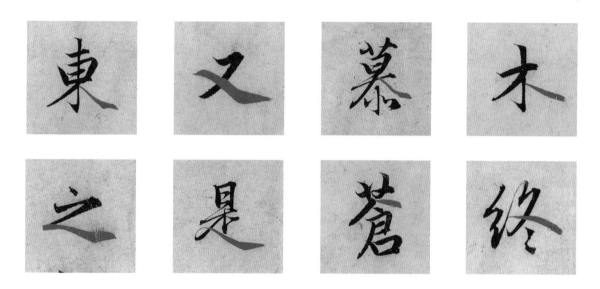

五、点画

1. 斜点。如"之"字的斜点，露锋起笔，往右下稍行笔，渐按笔锋，随即以回锋收笔或者带出牵丝引向下一笔。

2. 挑点。如"其"字的点画，露锋起笔，向右下稍按，随即向右上以出锋收笔。

3. 撇点。如"泛""兮"等字的点画，露锋起笔，向右下稍按，随即向左下撇出以出锋收笔。

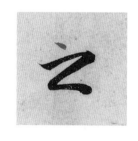

六、折画

1. 竖折。如"武"字的竖折，露锋起笔，由上向下行笔，至折处时随笔势转锋，由左向右取横势行笔，收笔时稍向左以回锋收笔。

2. 横折。①方折。如"自"字的折画，露锋起笔，由左向右取横势行笔，转折时先向右下轻按，随即换向向左下取斜势行笔，收笔时向左上出钩收笔；②圆折。如"徊"字的折画，露锋起笔，由左向右取横势行笔，转折时顺笔势换向由上向下取竖势行笔，收笔时向左上带出牵丝，引向下一笔。

3. 横折撇。如"危"字的横折撇，藏锋或露锋起笔，先由左向右取横势行笔，转折时笔锋稍驻，随即换向向左下取斜势行笔，收笔时提锋向右上以回锋收笔。

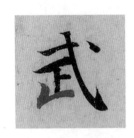 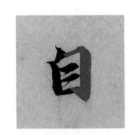 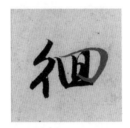

七、钩画

1. 竖钩。如"可"字的竖钩，承上笔以露锋起笔，由上向下以竖势行笔，钩出时先向右稍移，随即换向向左取平势以出锋收笔。

2. 斜钩。如"赋"字的斜钩，露锋起笔，由左上向右下取斜势行笔，呈弧线状，收笔时先向左回锋，再由下向左上以出锋收笔。

3. 竖弯钩。如"地"字的竖弯钩，承上笔露锋起笔，向左下稍取弧线状行笔，转折时顺笔势换向，由左向右取横势行笔，收笔时稍作回锋，向上以出锋收笔。

4. 横钩。如"窈"字的横钩，露锋起笔，由左向右取斜势行笔，转折时上提笔锋随即向右下重按，后向左下撇出，以出锋收笔。

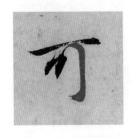 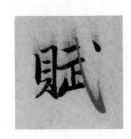 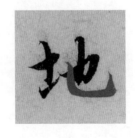 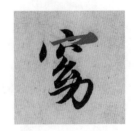